CATALOGUE
DE TABLEAUX,

Provenans de la Gallerie & du Cabinet de M. le Baron de BANCKHEIM.

Qui seront vendus le Mercredy 12. Avril 1747. au plus offrant & dernier encherisseur à 3. heures de relevée, ruë de Gaillon, la sixième porte cochere à droite en entrant par la ruë Neuve des Petits-Champs. (La Maison est à louer presentement.)

UN très-beau Païsage de Jean Looté, avec un retour de chasse, & un Cerf qu'on ouvre sur le devant, par Jean Lingelbag (a). haut de 4. pieds 1. pouce, large de 4. pieds 9. pouces.

(a) Né à Francfort sur le Mein en 1625. Il passa une partie de sa jeunesse à Amsterdam, d'où il alla en France en 1642. Il poursuivit sa route pour Rome, où ayant resté deux ans, il revint s'établir à Amsterdam. Il a fait souvent les figures dans les païsages d'autres Peintres, & il semble qu'il

A

avoit pris en affection ceux de *Jean Loote*. *Houbrake* donne son portrait.

2. Une Table garnie de quantité de fruits, par *Jurian van Streek* (*b*). haut 2. pieds 8. pouces, large 2. pieds.

(*b*) Il étoit inimitable pour les choses inanimées. Son portrait se trouve parmi ceux de *Houbrake*.

3. Une Campagne historiée d'un départ de Chasse, par *Guillaume Schellinx* (*c*). haut de 2. pieds 6. pouces, large 1. pied 11. pouces.

(*c*) Ce Peintre Hollandois s'est rendu habile par ses voyages. Après avoir parcouru l'Angleterre, la France, l'Italie, la Sicile, l'Allemagne & la Suisse, il revint s'établir en Hollande, où il passoit pour le meilleur Peintre en vûes de Campagne & autres. Toute la Hollande a admiré de sa main l'embarquement de Charles II. Roi d'Angleterre, qui ornoit le beau cabinet du fameux M. *Witsen* à Amsterdam. Il imitoit le Colori de *Charles du Jardin*, & les Lointains de *Lingelbag*. Voyez *Weyerman Vie des Peintres des Pays-bas*.

DE TABLEAUX.

4. Une Nativité, beau tableau & très-rempli d'ouvrage, par *Joachim Uitewaal*, *qui étoit grand peintre en Histoire*. haut de 3. pieds 3. pouces, large de 4. pieds 3. pouces.

5. Un Païsage très-étendu & historié avec de l'Architecture, &c. par *Wyentent*. haut de 2. pieds 10. pouces, large de 4. pieds 4. pouces.

6. Un marché aux Herbes, par *Henri Mommers* (d). haut de 2. pieds, large de 2. pieds 4. pouces.

(d) On le croit natif de Harlem. Il ne peignoit ordinairement que des marchés aux herbes d'Italie, en y répréfentant presque toujours quelque place publique, fontaine, colomne, &c. *Dideric Maas* étoit un de ses éleves. V. *Weyerman*.

7. Une Table de marbre avec fruits & Ornemens, par *Zacharie van der Myn* (e). haut de 2. pieds 2. pouces, large de 1. pied 11. pouces.

(e) Il étoit aussi Peintre en Histoire. Il demeuroit à Amsterdam, d'où il fut appellé à la Cour Palatine. V. *Weyerman*.

8. Un Liévre & autre Gibier mort, & des fruits, par *Feyt*, *qui excelloit en ces sortes de représentations*. haut de 2. pieds 10. pouces, large de 2. pieds 2. pouces.

9. Une Adoration des Rois, tableau très-agréable & d'une noble composition, de *Lambert Jacobs*, de l'Ecole de Rubens. haut de 2. pieds 9. pouces, large de 4. pieds 10. pouces.

10. Une Campagne d'Italie avec des Baignans, par *Corneille de Waal* (f). haut 1. pied 4. pouces, large de 2. pieds 9. pouces.

(f) Né à Anvers. Il étoit fils de *Jean*, & frere de *Lucas de Waal*. Il fut d'abord Peintre du Duc d'Aarschot, & ensuite de Philippe III. Roi d'Espagne. Il s'est sur-tout distingué par des batailles, qui sont fort estimées d'autant plus qu'elles sont rares. V. *Weyerman*.

DE TABLEAUX.

11. Une Venus nuë couchée, grandeur naturelle, par *Adrien Bakker* (*g*). haut de 4. pieds 4. pouces, large de 5. pieds.

(*g*) Fameux Peintre en Histoire, né à Amsterdam, où il mourut aussi. Il a fait beaucoup d'ouvrages dans les édifices publics de sa patrie ; l'on admire entr'autres la force du dessein, & les belles ordonnances dans le grand tableau, qui représente le dernier Jugement dans la Salle des Plaidoyers de l'Hôtel de Ville à Amsterdam, & qui est regardé comme son chef-d'œuvre. V. *Weyerman*.

12. *Deux Pendans* de Paisages historiés avec du bétail, par *Pierre Molyn*, dit *Tempest* (*h*). haut 1. pied 5. pouces, large 1. pied 9. pouces.

(*h*) Né à Harlem autour de 1640. Ayant fait ses courses en Italie, il se fixa à Genes, où il eut le malheur de rester seize ans en prison. Ayant été accusé d'avoir assassiné sa femme, d'autres disent, sa maîtresse, & les preuves n'ayant pas été suffisantes pour le faire mourir, il avoit été condamné à une prison perpétuelle. Mais lorsque

A iij

seize ans après Louis XIV. fit bombarder Genes, le Sénat fit relâcher les prisonniers, & *Tempest* ne se croyant pas trop en sûreté dans cette Ville, se retira bientôt après à Plaisance, où il continua à travailler jusqu'à un âge fort avancé. Il aimoit tant le travail, que les lunettes ordinaires ne suffisant plus pour ses yeux, il les doubla d'une seconde loupe. V. *Weyerman*.

13. Une Campagne historiée figures, animaux, oiseaux, par *Blom*. haut de 2. pieds 2. pouces, large de 2. pieds.

14. Bathseba dans le bain accompagnée de deux femmes, par *Corneille de Haarlem*. haut de 3. pieds, large 1. pied 11. pouces.

15. Une Table avec des fruits, par *Corneille de Heem* (i). haut de 11. pouces, large 1. pied 2. pouces.

(i) M. *de Piles* parle avec beaucoup d'éloge de ce Peintre, & il faut que ses tableaux ayent été très-estimés de son temps. *Sandrart*, dans son *Académie de Peinture*, pag. 313. dit avoir offert 450. florins pour un tableau de

sa main, sans avoir pû l'avoir. L'Article suivant en fait une autre preuve.

16. Un Païsan de bonne humeur tenant une pinte & un verre, très-bien peint, grandeur naturelle, par *Jean van der Meer* (k). haut de 2. pieds 6. pouces, large de 2. pieds.

(k) *Jean van der Meer*, né à Schoonhove, près de Rotterdam. A son retour de Rome, il s'établit à Utrecht. Il étoit riche, mais il perdit tout son bien dans les troubles de 1672. Il ne lui restoit absolument qu'un tableau de *de Heem*, qu'il avoit acheté pour la somme de 2000. florins. Il en fit présent au Prince d'Orange, & cette générosité lui valut une place parmi les Echevins de la ville d'Utrecht. V. *Weyerman*.

17. Un Païsage avec une chasse au Cerf, par *Jean Pierre Logaar*. haut de 3. pied 6. pouces, large de 9. pieds 4. pouces.

18. Des Broussailles, Herbes, Feuilles avec un Serpent, un Lézard, une Souris & plu-

sieurs Papillons, &c. par *Otton Marcelis* (*l*). haut 1. pied 11. pouces, large 1. pied 8. pouces.

(*l*) Né en 1613. Il a beaucoup peint pour la Reine Marie de Medicis. Elle lui donna la table à la Cour, & un Louis par jour; quoique ses journées ne fussent que de quatre heures. Il peignit aussi longtemps pour le Grand-Duc de Toscane. Ses Camarades à Rome l'appelloient le *Furet*, parce qu'on le trouvoit toujours à fouiller dans les plantes & à chercher des Insectes. A son retour en Hollande, il tint un Enclos hors d'Amsterdam, où il nourissoit des Serpens, Lezards, &c. On conte même que, par une longue familiarité, il avoit gagné tant d'empire sur ces animaux, qu'ils restoient immobiles dans les postures qu'il leur faisoit prendre pour ses desseins. Il mourut en 1673. V. *Weyerman*. Son portrait se trouve parmi ceux de *Houbrake*.

19. Venus, qui fait sortir du lait de son sein, un Satyre & d'autres figures & une vingtaine de Cupidons, qui cueillent les fruits des arbres, le tout

DE TABLEAUX.

dans un beau païsage, par *Joachim de Sandrart* (*m*). haut de 2. pieds 9. pouces, large de 3. pieds 6. pouces.

(*m*) Ce grand homme est plus connu par son excellent ouvrage, intitulé : *Academia Picturæ nobilis*, &c. que par ses tableaux qui sont extrêmement rares, & l'on ne doit pas être surpris si M. *de Piles* dit, n'en avoir jamais vû. M. *Sandrart* avoit du bien, & il n'étoit Peintre que pour son plaisir, & pour satisfaire la curiosité de ses amis, parmi lesquels il comptoit comme les plus particuliers le grand *Rubens*, & *Gerard de Honthorst*. Il a employé la plus grande partie de sa vie à voyager pour perfectionner son livre, qui l'a immortalisé.

20. Un Païsage agréable avec des Vaches, des Moutons, &c. au grand soleil, par *Gerard Berkhyde* (*n*). haut 1. pied 8. pouces, large 1. pied 11. pouces.

(*n*) Il a été inséparable de son frere *Job Berkhyde*. Ils s'attachoient beaucoup l'un & l'autre à peindre d'après nature des vûes du Rhin entre Leide

& Utrecht. L'envie de courir leur fit quitter leur patrie. En passant à Cologne, ils furent sollicitez par une Religieuse parente de leur Hôte, de faire le portrait de son frere, qui avoit été enterré quelques jours avant leur arrivée, mais dont la sœur se chargeoit de leur décrire le portrait au naturel. La proposition convint à l'humeur plaisante de nos Hollandois. Ils s'en acquitterent au gré de la sœur, & l'histoire rapporte, qu'étant fort pressés, & n'ayant point d'autre toile, ils firent ce portrait sur le devant d'une chemise, & qu'ils en employerent sur le champ le derriere, sur lequel ils firent aussi celui de la sœur.

Etant arrivé à la Cour Palatine, qui étoit alors à Heidelberg, & ne sçachant comment se faire connoître, ils prirent à la fin le parti de suivre l'Electeur à la chasse pendant plusieurs jours, au bout desquels il apporterent à la Cour deux petits tableaux, sur lesquels ils avoient représenté ce Prince en chassant avec toute sa suite. Sans parler à personne, ils les mirent dans un coin de la Gallerie avec l'adresse de leur Auberge. L'Electeur fut frappé de la beauté de ces tableaux, & surtout de la ressemblance parfaite des portraits, & ayant fait chercher les deux Pein-

tres, il les combla de politesse, & leur donna à chacun une medaille d'or & le logement à la Cour. Mais ils ne profiterent pas long-temps d'un honneur à charge à leur goût. Ils s'en retournerent dans leur patrie, où ils ont vécu long-temps ensemble. *Gerard* mourut le premier. *Job* se noya cinq ans après dans un des Canaux d'Amsterdam. Les Poëtes Hollandois ont rendu leur mémoire célebre. V. *Weyerman*.

21. S. Matthieu l'Evangeliste, accompagné de l'Ange, grandeur naturelle, par *Charles du Jardin* (*o*). haut de 2. pieds 5. pouces, large de 2. pieds.

(*o*) Il demeuroit à Amsterdam, où il a fait quantité de beaux ouvrages. Son chef-d'œuvre est un Crucifiment qui a merité un Poëme de *Vondel*, Prince des Poëtes Hollandois. Il avoit épousé une vieille femme de Lion, dont il se dégoûta bientôt, ensorte qu'il ne fut pas difficile à un Curieux d'Amsterdam de le débaucher, pour faire avec lui le voyage d'Italie. Cet ami voulant ensuite le ramener chez sa femme, *Charles* l'en remercia & s'établit tout à fait à Rome, où il mourut en 1678. V. *Weyerman*. Son portrait est dans *Houbrake*.

22. Une Table garnie de beaux fruits peint avec délicatesse, par *N. Peuteman* (*p*). haut 1. pied 8. pouces & demi, large 1. pied 4. pouces & demi.

(*p*) Natif de Rotterdam. Il excelloit en toutes sortes de choses Inanimées. Un des Magistrats qui étoit de ses parens, l'ayant prié de lui peindre une Vanité d'une belle & singuliere composition, il alla un jour s'enfermer dans l'Académie des Chirurgiens, pour étudier d'après des têtes de mort, squeletes, &c. mais comme il sortoit d'un large diner, il s'endormit sur l'ouvrage. Malheureusement pour lui il avoit choisi pour ces études le 18. Novembre 1692. & précisément le moment du tremblement de terre, qui fut général ce jour-là en Hollande, en Flandre, en Brabant, & même en Angleterre. *Peuteman* ébranlé sur son siege s'éveilla en sursaut & fut saisi d'une frayeur mortelle. Quel spectacle pour un Peintre, qui étoit venu pour étudier après une telle nature! Il vit tous les squeletes en agitation, comme s'ils avoient été en vie. Les mouvemens convulsifs des bras & des jambes, les signes de têtes que ces morts

lui faisoient, joints au Carillon de leurs ossemens, auroient suffi pour anéantir le plus hardi des hommes. Il croyoit que tout ce monde marchoit à lui. Il gagna l'Escalier en trois sauts & étant descendu précipitamment, il apprit bientôt dans la ruë la cause de sa funeste vision; mais il n'étoit plus temps pour lui de revenir de sa frayeur. Il en mourut quelques jours après. V. *Weyerman.*

23. Un Païsage très-agréable avec trois Nymphes qui dorment au retour de la chasse. Un Berger vient leur jetter de l'eau pour les éveiller; le tout bien peint par *Charles de Savoye* (*q*). haut 1. pied 10. pouces, large de 2. pieds 3. pouces & demi.

(*q*) Né à Anvers en 1619. Il excelloit en petites nudités. Il étoit d'ailleurs bon Peintre en histoire, & peignoit aussi en grand. *Weyerman. Voyez l'Article* 84.

24. Des Bergers & Bergeres, qui gravent leurs noms sur l'écorce des arbres, cinq figu-

res, grandeur naturelle, tableau gracieux, par *Jean Bylert* (r). haut de 4. pieds 1. pouce, large de 3. pieds 7. pouces.

(r) Natif d'Utrecht, & fameux Peintre en histoire. Ses tableaux furent fort recherchez en son temps, & surtout, par les cours étrangères. *De Bie.*

25. Un Païsage avec huit chiens qui se battent contre un Ours, par *Abraham Hondius* (s). haut de 2. pieds, large de 2. pieds 3. pouces.

(s) Il étoit très-habile en ces sortes de représentations; mais sa conduite des plus déréglées. Il passa en Angleterre avec la femme d'un autre, & quand elle fut morte, il épousa une Crocheteuse. Il vécut fort mal avec elle, & après avoir été longtemps tourmenté par la goute, il mourut à Londres. V. *Weyerman.* Son Portrait se trouve parmi ceux de *Houbrake.*

26. Un *Ecce Homo*, quatre figures, grandeur naturelle, peint hardiment, par *Gerard van*

Honthorst (t). haut de 3. pieds 11. pouces, large de 3. pieds 2. pouces.

(t) M. *de Piles* en dit beaucoup de bien. L'Auteur de *l'Abregé de la Vie des plus fameux Peintres*, fait en passant mention de *Honthorst*, dans l'Article *Michel Ange de Caravage*, dont il suivoit la maniere; mais il fait l'éloge de ce grand homme sans le sçavoir dans l'Article *Gerard Dou*, où il donne à ce Peintre le beau tableau représentant la Décollation de Saint Jean-Baptiste dans l'Eglise de *S. Maria della Scala* à Rome. Ce tableau est réconnu pour être de *Gerard Honthorst*, qu'on appelloit en Italie *Gerardo Fiamingo*. Voyez l'Abbé *Titi* dans sa Description des Tableaux, qui sont dans les édifices publics de Rome, où il en indique encore trois autres, qui portent le nom de *Gerardo Fiamingo*, & qui sont tous de *Honthorst*. Il y en avoit du même nom dans la Gallerie de la Reine Christine. *Honthorst* étoit ami intime de *Rubens*, qui aimoit beaucoup sa maniere de peindre, & qui alloit fort souvent le voir & se consulter avec lui à Utrecht. Il étoit inimitable dans les portraits, par la force & l'expression qu'il sçavoit leur

donner. Frédéric Henri, Prince d'O-
range, & Stadhouder des Provinces-
Unies, se fit peindre par lui & voulut
que son portrait fut gravé d'après ce
tableau. La Reine Marie de Medicis
avant de partir d'Amsterdam, où le
Magistrat lui avoit fait une réception
des plus magnifiques, crût ne pouvoir
mieux marquer sa reconnoissance qu'en
envoyant son portrait peint de la
main de *Honthorst* à l'Hôtel de Ville,
dont il fait encore aujourd'hui un des
principaux ornemens.

27. Une Bataille pleine d'action
& de feu, & sans contredit
une des meilleures de *P. Meu-
lener*. haut de 3. pieds 1. pou-
ce, large de 4. pieds 8. pouces.

28. Une vûë sur le Tibre répré-
sentant une Aurore avec dix
femmes tant nuës qu'habillées,
qui viennent de se baigner, ta-
bleau agréable par *van Oort*,
haut de 2. pieds 10. pouces.
large de 3. pieds 5. pouces.

29. Un Paisage historié de plu-
sieurs figures, Chevaux, mu-
lets chargés, &c. par *Pierre*

DE TABLEAUX.

van Blommen. haut de 2. pieds 1. pouce, large de 2. pieds 7. pouces.

30. Une Table avec plusieurs sortes de fruits, par *Michel del Campidoglio.* haut 1. pied 1 £. pouces, large de 2. pieds 4. pouces.

31. L'Apparition des Anges à Abraham, cinq figures, démi-nature, par *Abraham Janssen* (*u*). haut de 3. pieds 6. pouces, large de 5. pieds 2. pouces.

(*u*) Né à Anvers, où il mourut aussi. Il étoit Disciple & rival perpétuel de *Rubens.* Il étoit fort habile & l'on voit de sa main plusieurs beaux tableaux d'Autel à Anvers. *Weyerman* en donne la description. Il a fait entr'autres une Descente de la Croix pour la Cathédrale de Boisleduc, que l'on prenoit pour être de *Rubens,* & qui en effet n'est pas inférieure aux ouvrages de ce grand homme. Un de ses meilleurs élèves étoit *Gérard Segers.* V. *Weyerman.*

32. Un Païsage agréable de *Jean*

Loote, avec des Chasseurs, peints par *Guillaume Schellinx*. *Voyez l'Art.* 3. haut de 4. pieds 11. pouces, large de 6. pieds 8. pouces.

33. Le Portrait d'un Commandeur de Malte, bien peint par *J. van Loo*, maître d'*Eglon van der Neer*. haut de 2. pieds 4. pouces & demi, large de 2. pieds.

34. Une Vierge couronnée par deux Anges, par *Bassan*. haut de 2. pieds 5. pouces, large de 2. pieds.

35. Une Table de Marbre avec un panier plein de fruits, par *Zacharie van der Myn*. haut 1. pied 10. pouces & demi, large 1. pied 7. pouces & demi.

36. Un beau Port de Mer avec plusieurs Vaisseaux, Figures, & de l'Architecture, par *A. V. Eertvelt* (x). haut de 3. pied 5. pouces, large de 7. pieds 3. pouces.

(x) Il vivoit à Anvers du temps d'*A. van Dyck.* Il représentoit fort bien la mer & les combats sur les vaisseaux. C'est tout ce que *De Bie, Houbrake, Weyerman* & *Felibien* en disent.

37. Un Païsage de *Jean van Kessel* (y). Les Figures sont de *Pierre Wouwerman*, frere de *Philip.* haut de 3. pieds 4. pouces, large de 4. pieds 4. pouces.

(y) Né à Anvers en 1626. Il a beaucoup peint pour le Roi d'Espagne, & pour les Gouverneurs des Pays-bas Autrichiens. V. *Weyerman.*

38. Une Susanne avec les deux Vieillards, par *Henri Golzius.* haut de 3. pieds 3. pouces, large de 2. pieds 8. pouces.

39. Une Vanité emblêmatique, où il y a beaucoup d'ouvrage, par *Jurien van Streeck. Voyez l'Art.* 2. haut 1. pied 6. pouces, large 1. pied 3. pouces.

40. Une Menagerie avec toutes

sortes d'Oiseaux étrangers autour d'une fontaine, tableau agréable par *A. van Borssum*. haut de 2. pieds, large 1. pied 6. pouces & demi.

41. Judas, qui rapporte l'argent, pour lequel il avoit trahi Nôtre-Seigneur, de l'école de *Rembrant*, six figures demi-nature. *Tableau d'une belle ordonnance & rempli de passions. On n'a jamais rien vû de si désesperé que la figure de Judas.* haut de 4. pieds 1. pouce, large de 3. pieds 3. pouces.

42. Un Homme qui dessine d'après un antique, par *Jean Voorhout* (z). haut 1. pied 10. pouces, large 1. pied 4. pouces & demi.

(z) Né en 1647. à Uithoorn, Village près d'Amsterdam. Il étoit Disciple de *Jean van Noort*, demeurant à Amsterdam & éleve de *Rembrant*. Il a fait un séjour de trois ans à Hambourg pendant les troubles de 1672. Il y gagnoit beaucoup d'argent, mais

l'amour de la patrie le rappella à Amsterdam. V. *Weyerman*.

43. Un Berger auprès de sa Bergere, tableau agréable & de grandeur naturelle, par *Jean Bylert*. Voyez *l'Art*. 24. haut de 3. pieds 11. pouces, large de 2. pieds 9. pouces.

44. Un Païsage avec de l'Architecture Italienne & des Baignans, par *Rysbrechts*, disciple de *Jean Miele*. haut de 2. pieds 11. pouces, large de 3. pieds 8. pouces.

45. Un Païsage avec Cupidon & ses attributs, par *Joachim de Sandrart*. Voyez *l'Art*. 19. haut de deux pieds, large 1. pied 8. pouces.

46. L'Annonce aux Bergers, tableau agréable & bien peint, par *Charles du Jardin*. Voyez *l'Art*. 21. haut de 2. pieds 5. pouces, large de 2. pieds.

47. Un beau Païsage très-étendu

avec des Figures, des Mulets & du betail, par *Dideric Daalens* (*a*). haut de 4. pieds 4. pouces, large de 5. pieds 7. pouces.

(*a*) Né à Amsterdam en 1659. Il fut l'éleve de son pere, qui étoit bon Paisagiste ; mais le fils le surpassa promptement. Pendant les troubles de 1672. il se refugia à Hambourg, où il lia amitié avec son compatriote *Jean Voorhout. Voyez l'Article* 42. La paix étant faite, il s'en revint en Hollande, où il mourut en 1688, âgé de 29. ans.

48. Un Tableau d'Office rempli de toutes sortes de viandes, volaille, poissons, fruits, avec un Cuisinier & une Cuisiniere, & deux Enfans qui joüent avec de Crabes, le tout grandeur naturelle, par *Joachim Uitewaal*. haut de 3. pieds 5. pouces, large de 4. pieds 8. pouces.

49. Deux Pendans. Ce sont deux tables de marbre avec des vases remplis de très-belles fleurs,

par *Mario Dei Fiori*. haut de 2. pieds 4. pouces, large 1. pied 11. pouces.

50. Un Païsage agréable avec quatre baignans, par *Isaac Holstein*. haut de 3. pied 10. pouces, large de 4. pied 2. pouces.

51. Deux Pendans de volaille morte & d'attirail de chasse aux Oiseaux, par *W. G. Fergufon*, 1678. haut 1. pied 11. pouces, large 1. pied 5. pouces.

52. Une Nativité, huit figures, grandeur naturelle, peinte à la Chandelle, par *Jacques Jordans*. haut de 4. pieds 10. pouces, large de 3. pieds 7. pouces.

53. Une Table de marbre avec un Vase rempli de fleurs, une Soucoupe d'argent avec des fruits & des fleurs, & une Tapisserie de Turquie, imitée au parfait, par *Barend van der*

Meer. haut de 4. pieds 4. pouces, large de 3. pieds 8. pouces.

54. Un beau Païsage avec un départ de Chasse, petit tableau bien galant, par *Querfurt*, premier peintre de l'Empereur. Haut 1. pied 6. pouces & demi, large 1. pied 3. pouces & demi.

55. Un Païsage bien coloré avec trois Vaches, un Païsan & une Païsanne, qui viennent de les traire, par *A. van Duyn*. haut de 3. pieds 11. pouces, large de 5. pieds 2. pouces.

56. Jupiter en forme de Satyre, qui vient auprès de Venus accompagné de plusieurs Cupidons, dans un beau Païsage, grandeur naturelle, tableau très-gracieux, par *Jurien Jacobs* (*b*). haut de 7. pieds 2. pouces, large de 5. pieds 5. pouces.

(*b*) Suisse de nation & eleve de
François

DE TABLEAUX.

François Snyders. Il s'établit à Amsterdam, où il peignit d'abord des Chasses. Il donna ensuite dans les grands morceaux d'histoire, & ses tableaux furent goûtés & très-estimés à Amsterdam. *Weyerman*.

57. Un Desert avec une Cascade & quantité d'animaux, par *Roland Savery*. haut de 3. pieds 11. pouces, large de 5. pieds 11. pouces.

58. Quantité de Chevaux, Figures & Tentes, petit tableau agréable de *Jean van Hugtenbourg* (c). haut 1. pied 2. pouces, large 1. pied 7. pouces.

(c) Peintre célèbre pour les batailles. Il en a peint dix pour le Prince Eugene, qui ont été gravées.

59. Un Païsage avec une Cascade, par *Jacques Ruysdaal* (d). haut 1. pied 7. pouces, large 1. pied 5. pouces.

(d) Né à Haerlem. Il s'établit à Amsterdam, où il excelloit dans les Cascades, qu'il exécutoit à merveille dans ses Païsages. *Weyerman*.

60. *Deux Pendans* de Tables. Sur l'une il y a un Panier & sur l'autre un Plat d'argent. L'un & l'autre sont remplis de raisins & d'autres fruits, très-bien peints, par *Ernest Stuve* (*e*). haut 1. pied 6. pouces, large 1. pied 3. pouces.

(*e*) Natif de Hambourg, où il avoit connu *Jean Voorhout. Voyez l'Art.* 42. Il alla assez jeune à Amsterdam joindre ce Peintre, qui voyant que son penchant le portoit pour les fleurs & les fruits, le plaça chez *Guillaume van Aalst*, que *Stuve* surpassa bientôt; & s'étant mis disciple d'*Abraham Mignon*, il devint fort habile. Il se fit de mauvaises affaires qui le contraignirent d'aller demeurer à Harlem, & de-là à Rotterdam, où il est mort. V. *Weyerman*.

61. L'Ange qui délivre S. Pierre de la prison, quatre figures, grandeur naturelle, par *Faber*. haut de 3. pieds 2. pouces, large de 5. pieds 2. pouces.

62. *Deux Pendans* de jolis païsa-

ges avec des figures & du bétail. L'une répréfente l'Aurore, l'autre le foir, par *Pierre Molyn*, dit *Tempeſt*. Voyez l'Article 12. haut 1. pied, large 1. pied 6. pouces.

63. Un Portrait de quelque Sçavant Hollandois ou Flamand, avec les deux mains, bien peint. haut de 3. pieds, large de 2. pieds 6. pouces.

64. Un Païſage admirable d'*Alexandre Keerings*. Sur le devant il y a une chaſſe au Cerf peinte par *Iurien Jacobs. Voyez l'Article* 56. haut de 4. pieds 9. pouces, large de 6. pieds 10. pouces.

65. Un Tableau d'Office avec une Cuiſiniere & toutes fortes de viandes, volaille, poiſſons, legumes, fruits, batterie de Cuiſine, &c. le tout grandeur naturelle, par *De Vree* (*f*). haut de 3. pieds 5.

pouces, large de 4. pieds 8. pouces.

(*f*) Il étoit habile en ces sortes de représentations hormis les figures. Ses tableaux sont plus connus que ne l'étoit sa personne. Il fuyoit le monde, & étant à la fin devenu fanatique, il abandonna la ville d'Amsterdam, & se retira à Alcmar dans la Nord-Hollande. *Weyerman*.

66. *Deux Pendans* de toutes sortes de fruits, d'oiseaux, d'ornemens avec de belles Architectures, par *N. Guillemans* (*g*). *Ces tableaux sont fort galans & extrêmement remplis d'ouvrage. On n'en voit guére de si beaux de ce Peintre.* haut de 2. pieds 8. pouces, large de 3. pieds 6. pouces.

(*g*) Natif d'Anvers. Sa vie déréglée fut cause qu'il ne profita guére de son talent; mais un Chanoine nommé *de Hond*, qui sçut profiter des occasions de sa détresse, s'enrichit aux dépens de son pinceau. *Guillemans* se dégouta de sa ville & fit un voyage à Paris, où il resta quatorze mois. A

DE TABLEAUX.

son retour, il trouva dans sa famille un enfant de plus auquel il ne s'étoit pas attendu. Ce qui fut un nouveau grief pour lui contre sa ville, qu'il quitta encore pour aller s'établir à Amsterdam, où un soir ayant trop bû il se noya dans un Canal. *Weyerman*.

67. Un Païsage avec des figures & du bétail, par les frères *Jean* & *André Both* (h). haut de 2. pieds 6. pouces, large de 3. pieds.

(h) *Jean* faisoit le païsage & *André* les figures. Ils furent surnommés les *Boths d'Italie*, à cause du long séjour qu'ils y ont fait.

68. Noë qui entre dans l'Arche avec sa famille, & tous les animaux, oiseaux, &c. tableau d'une grande & belle composition, par *Adrien van Nieuland*, peint en 1650. haut de 4. pieds, large de 5. pieds 1 pouce.

69. Un Liévre & d'autres Gibiers mort, avec beaucoup d'attirail de chasse, par *Corneille*

B iij

Lelienberg. haut de 3. pieds 6. pouces, large de 2. pieds 11. pouces.

70. Une Grotte avec un Homme qui dort debout appuyé contre un âne, & autre choses, par *Pierre de Laar*, dit *Bambouche.* haut 10. pouces & demi, large 1. pied.

71. Un joli Païsage de *Jean Hakkert* (1), avec Venus, Adonis, Cupidon & des Chiens de chasse, par *Jacques Essiens* (1). haut de 2. pieds 5. pouces, large 1. pied 11. pouces.

(1) Natif d'Amsterdam, & bon Païsagiste. Il ne cherchoit que la nature, qu'il ne trouvoit pas dans son pays, où tout est artifice. Il crut ne pouvoir mieux satisfaire son goût qu'en se transportant dans les montagnes de la Suisse, où la nature se montre variée & sans fard. Il y fit un voyage; mais il faillit la trouver trop sauvage dans des sujets qu'il ne cherchoit pas. Assis un jour dans un lieu solitaire de ces montagnes, & fort attentif à dessiner une vûe, il fut surpris par quelques

mineurs, qui voyant son application & son griffonnage, le prirent pour un sorcier & le chasserent brusquement de sa place. *Hakkert* s'en alla plus loin & ne voyant personne autour de lui, il se remit à dessiner; mais les mineurs l'avoient suivi, & l'ayant surpris une seconde fois sur le fait exerçant ses prétendus sortileges; ils tomberent sur lui, & après lui avoir lié les bras & les jambes le porterent sur les épaules dans le Bourg le plus proche, ne demandant pas moins que de le faire brûler. Heureusement le Baillif connoissoit ce Peintre, & lui sauva la vie. *Hakkert* étoit contemporain & ami intime d'*Adrien van de Velde*, qui a fort souvent fait les figures dans ses païsages. *Weyerman*.

72. *Deux Pendans* de Vases entourés de belles fleurs, par *P. Hardime* (k). haut 1. pied 3. pouces, large 1. pied.

(k) Natif d'Anvers, & éleve du fameux *Crepu*. Il l'emporta sur *Gaspar Pedro Verbrugge*, autre Peintre en fleurs au sujet d'un tableau que Guillaume III. Roi d'Angleterre, fit faire pour son Palais à Breda. Il passa ensuite en Angleterre, où il vivoit encore en 1726. *Weyerman*.

73. Une Tabagie avec une vingtaine de buveurs, joueurs, tapageurs, &c. par *Heemskerk*. haut 1. pied 9. pouces, large de 2. pieds.

74. Une Nativité, par *Leandre Baſſan*. haut de 2. pieds 8. pouces, large de 3. pieds 6. pouces.

75. Un beau Païſage avec des figures, par *Hugart*. haut de 2. pieds, large 1. pied 7. pouces.

76. Un Port de mer en Italie avec une quinzaine de figures, & de l'Architecture, par *Jacques Uitervelt*. haut de 3. pieds 6. pouces, large de 4. pieds 7. pouces.

77. Perſée tenant la Tête de Méduſe, & changeant le monde en pierre, plus de trente figures, belle compoſition & Architecture, par *Gerard de Laireſſe*. haut de 4. pieds 6. pouces, large de 6. pieds 2. pouces.

78. Un Païsage Italien avec des figures & du betail, par *Jean Aſſelyn*, ou du moins dans ſon goût. haut de 2. pieds 4. pouces, large de 3. pieds.

79. Deux Philoſophes peint hardiment, par *Joſeph Ribera*, dit *l'Eſpagnolet*, plus grand que nature. haut de 3. pieds, large de 2. pieds 2. pouces.

80. Jahel, qui enfonce un clou dans la tête de Siſara, Général de l'armée de Jabin, ſix figures, grandeur naturelle, par *Gerard van Honthorſt. Voyez l'Art.* 26. haut de 5. pieds 3. pouces, large de 6. pieds 4. pouces.

81. Un beau Païsage de *Jean Loote*. Les figures ſont de *Jean Lingelbag. Voyez l'Article* 1. haut de 4. pieds 3. pouces, large de 6. pieds 1. pouce.

82. Une Table avec des fruits & un Ecureuil, par *A. van*

Utrecht (*l*). haut de 2. pieds 4. pouces, large de 3. pieds 10. pouces.

(*l*) Né à Anvers en 1599. & mort en 1651. Il étoit fort habile dans les réprésentations de fruits, de fleurs & de petits animaux. *Weyerman*.

83. Des Poules, des Pigeons, & un grand Cocq d'Inde, &c. grandeur naturelle, par *Jakomo Viktor*, rival de *Hondecoutre*. haut de 4. pieds 10. pouces, large de 5. pieds 8. pouces.

84. Une Venus nuë qui dort avec fon amour, & un Satyre qui les furprend, grandeur naturelle, par *Charles de Savoye*. *Voyez l'Art.* 23. haut de 5. pieds 2. pouces, large de 6. pieds 5. pouces.

85. Venus qui regarde Afcagne endormi, avec plufieurs amours & de l'Architecture, par *Jean Voorhout*. *Voyez l'Article* 42. haut de 2. pieds 1. pouce, large 1. pied 7. pouces.

DE TABLEAUX. 35

86. Une Magdélaine, par *Abraham Blomart*. haut de 2. pieds 2. pouces, large 1. pied 9. pouces.

87. Une grande Guirlande de toutes sortes de fruits avec un Ecureuil, plusieurs Oiseaux, Papillons, Chenilles, &c. de *François Snyders. C'est assurément la plus belle ordonnance & la composition la plus riche qui soient jamais sorties en ce genre du pinceau de ce grand homme.* Au milieu de cette Guirlande il y a trois enfans peints en gris, représentant Bacchus, Cérès & Vénus. haut de 5. pieds 1. pouce, large de 5. pieds 6. pouces.

88. Le Siége & bombardement d'une ville, par *A. van Gaal* (m). haut de 2. pieds 9. pouces, large de 2. pieds 2. pouces.

(m) Natif de Harlem, & élevé de *Filip Wouwermans*, aussi a-t-il toujours

B vj

peint dans son goût. *Weyerman.*

89. Une Tête de l'Ecole de *van Dyck.* haut 1. pied 5. pouces, large 1. pied 2. pouces.

90. Vuë d'une belle maison de Campagne avec des figures, un Carosse, &c. par *Blom.* haut de 3. pieds 4. pouces, large de 4. pieds 4. pouces.

91. *Deux Pendans.* L'un réprésente S. Simeon dans le Temple avec l'Enfant Jesus sur ses bras, quatre figures. L'autre est nôtre Seigneur, qui se fait connoître aux Disciples d'Emmaus, trois figures, demi-nature. Le premier est de *Rembrant*, l'autre d'*Arent de Gueldre* (n). haut de 4. pieds 1. pouce, large de 3. pieds 4. pouces.

(n) Né à Dordrecht en 1645. C'étoit le meilleur disciple de *Rembrant*, & le seul qui ait continué sa maniere pendant que tous ses autres éleves l'ont quitté en adoucissant leur pinceau. Ce grand homme, qui a souvent surpassé son maître, avoit les mêmes an-

tiques que *Rembrant*, où son même grenier rempli de vieilles draperies, de casques, d'hallebardes, de vieux drapeaux, &c. *Voyez de Piles*, Art. *Rembrant*. Il mourut subitement à l'âge de 82. ans, en déjeunant avec des amis. *Weyerman*.

92. Un Païsage de *Roland Rogman* (o). avec des figures, & du bétail de *Jean Lingelbag*. *Voyez l'Art*. 1. haut de 3. pieds 9. pouces, large de 5. pieds 3. pouces.

(*o*) Né à Amsterdam en 1597. C'étoit le maître de *Jean Griffier*, autrement nommé le *Gentilhomme d'Utrecht*. Il n'avoit qu'un œil, & *Weyerman* trouvant que ce n'est pas trop pour un Païsagiste, loüe assez ses ordonnances, mais il trouve à rédire à son Colori.

93. L'Enlevement d'une femme, sept figures, plus grand que nature. Tableau original dans le goût de *Michel Ange de Caravagge*. haut de 5. pieds 4. pouces, large 4. pieds 6. pouces.

94. *Deux Pendans.* Ce sont des Enfans, qui volent avec des Guirlandes de fleurs, grandeur naturelle, d'un maître *Italien.* haut de 3. pieds 10. pouces, large de 2. pieds 3. pouces.

95. Tobie & sa femme ramenés chez lui par l'Ange, qui s'envole, de l'école de *Rembrant.* haut de 3. pieds 6. pouces, large de 4. pieds 2. pouces.

96. *Deux Pendans* de Païsages d'une belle ordonnance avec des figures & de l'architecture, par *P. Rysback.* haut de 2. pieds 9. pouces, large de 2. pieds.

97. Un Concert de onze figures, grandeur naturelle, par *Corneille de Haarlem.* haut 4. pieds 2. pouces, large de 5. pieds 9. pouces.

98. L'Entrevuë de Mars & Venus avec Cupidon, par *Perier*, peint en Italie. haut 1. pied

DE TABLEAUX.

10. pouces, large de 2. pieds 2. pouces.

99. Des Broussailles avec des Serpens, Papillons, Fleurs, Feuillages, &c. par *Otton Marcelis*. Voyez l'Art. 18. haut de 2. pieds, large 1. pied 8. pouces.

100. Une Annonciation avec une belle gloire d'Anges, tableau d'Autel d'une noble ordonnance de *De Bray* (p). haut de 5. pieds 6. pouces, large de 4. pieds 3. pouces.

(p) Né à Harlem en 1597, où il mourut aussi en 1664. *Houbrake* donne son portrait. Son fils *Jacques de Bray*, qui mourut avant lui la même année, n'étoit pas inférieur à son pere dans le même gout.

101. Un Païsage avec des figures & une Cascade, par *Jacques Ruysdaal*. Voyez l'Art. 59. haut de 4. trois pieds 1. pouce, large de 2. pieds 8. pouces.

102. La Chûte de Phaëton, gran-

40 CATALOGUE

deur naturelle, tableau bien deſſiné & original d'un *maître inconnu*. haut de 3. pieds 10. pouces, large de 5. pieds 2. pouces.

103. Un Portrait d'homme de *Jean Lievens* (*q*). haut de 3. pieds, large de 2. pieds 3. pouces.

(*q*) Diſciple de *Verſchôte*, & enſuite de *P. Laſtman*. Il copia à l'âge de douze ans un Démocrite & Héraclite de *Corneille de Haarlem*, & il y réuſſit ſi bien qu'on ne pût diſtinguer l'Original d'avec la Copie. S'étant fortifié dans les portraits, il paſſa en Angleterre, où il eut l'honneur en 1631. de peindre la Famille Royale, & les principaux Seigneurs de la Cour. Il n'avoit alors que vingt-quatre ans. Après avoir reſté trois ans à Londres, il alla à Anvers, où il épouſa la fille de *M. Colyns*, fameux ſculpteur. Il a peint de grands morceaux dans les Edifices publics à Leide & à Amſterdam. Les Poëtes Hollandois ont célèbré les portraits de l'Amiral de *Ruyter*, & du Vice-Amiral *Tromp*, qui ſont de la main de *Lievens*. Voyez *Weyerman*. Son portrait eſt dans *Houbrake*.

DE TABLEAUX.

104. Une belle Bataille de *Corneille de Waal*, peinte en Italie. *Voyez l'Art.* 10. haut 1. pied 10. pouces, large de 3. pieds.

105. Un beau Païsage de *J. D. Lagoor*, avec plusieurs voyageurs Persans à cheval, du bétail, &c. Les figures qui sont admirables sont de *Pierre Verbeeck, dont Philip Wouwermans a le plus profité.* haut de 5. pieds 3. pouces, large de 6. pieds 4. pouces.

106. L'Apparition de Nôtre-Seigneur avec Moyse & Aaron à S. Jacques, accompagné de trois Anges, par *Nicolas Berotoni*, disciple de *Carl Marat.* haut de 2. pied, large 1. pied 6. pouces.

107. *Deux Pendans* de tables avec collation, tableaux singuliers de *Murillo.* haut 1. pied 7. pouces, large de 2. pieds 5. pouces.

108. Une vûe en Italie près d'un Couvent, avec plusieurs figures, du bétail, & une danse de Païsans & Païsannes, tableau agréable de *Michel Ange des Batailles*. haut de 2. pieds, large 1. pied 8. pouces.

109. Un Païsage avec une Chasse aux Oiseaux, de *Gillis de Hondecoutre* (r). haut de 2. pieds, large de 2. pieds 10. pouces.

(r) Il étoit l'ayeul & le maître de *Melchior de Hondecoutre*, qui a donné ensuite dans la grandeur naturelle pour les Oiseaux, &c.

110. Un Coq suspendu sur une table & autres choses, par *Adr. van Utrecht*. Voyez l'Art. 82. haut 1. pied 11. pouces, large de 2. pieds 5. pouces.

111. Cimon en prison, nourri par le sein de sa fille, grandeur naturelle, par *Abraham Janssen*. Voyez l'Art. 31. haut

DE TABLEAUX.

de 3. pieds 8. pouces, large de 4. pieds 10. pouces.

112. Toutes sortes d'attirails de Chasse aux Oiseaux, peint avec un art singulier sur un fond blanc qui réprésente un mur, par *Christophle Pierson* (ſ). haut de 4. pieds 8. pouces, large de 4. pieds 3. pouces.

(ſ) Né à la Haye en 1631. & éleve de *Bartholomé Meybourg*, qu'il égala bientôt. *Meybourg* le persuada de faire avec lui un voyage en Allemagne. Ils y allerent en 1653. & au retour ils tomberent dans le Camp des Suédois, commandé par le Maréchal *Wrangel*, qui ayant connu les talens de ces deux Peintres, leur fit les offres les plus avantageuses pour les engager à aller en Suéde en qualité de Peintres à la Cour de la Reine Christine. Mais l'un & l'autre aimoient mieux retourner en Hollande. *Pierson* s'appliqua ensuite à peindre des attirails de Chasse, & il devint inimitable en ce genre. Il mourut à Goude en 1714. âgé de 83. ans.

113. Une Table avec quantité

de fruits Italiens & de fleurs. Un figuier, qui étend ses feüilles & ses fruits sur la table. Un Garçon qui joue avec un Singe qu'il tient à la chaîne, grandeur naturelle, par *Michel del Campidoglio*. haut de 2. pieds 11. pouces, large de 4. pieds 1. pouces.

114. Un Clair de Lune avec des Vaisseaux & du bétail, par *Aart van der Neer*. haut 1. pied 8. pouces, large un pied 4. pouces.

115. Un joli Païsage avec du bétail représentant une Aurore, par *Herman Swaaneveld*, surnommé *Herman d'Italie*, haut 1. pied 4. pouces, large 1. pied 8. pouces.

116. Une Descente de Croix, douze figures, de *Jouvenet*, petit tableau du grand des Capucines de la place de Louis le Grand. haut de 5. pieds, large de 3. pieds 6. pouces.

117. Un Feston de plusieurs sortes de fruits, de *Joan Paulo Guillemans* (t). haut 1. pied 8. pouces, large de 2. pieds 2. pouces.

(t) Il semble que ce n'est pas le même de *l'Article* 66. qui a toujours peint en petit. Ce feston dont les fruits sont de grandeur naturelle, est très-bien peint.

118. Un Païsage Italien, dans le goût du *Poussin.* haut 1. pied 2. pouces, large 1. pied 6. pouces.

119. La mort de Séneque, trois figures, grandeur naturelle, de *Rubens. Ce Tableau a été gravé par van Gale.* haut de 5. pieds 8. pouces, large de 4. pieds 1. pouce.

120. Le Temps qui éleve la Vérité, pendant que la Calomnie voudroit la retenir, grandeur naturelle. D'un côté est le Temple de la Vérité, & de l'autre celui du Mensonge, avec une infinité de

monde dans les lointains avec ces deux inscriptions : *Veritas odium parit*, & *Veritas premitur non opprimitur*. Tableau d'un grand goût du *Chevalier Zelotti*, éleve & rival de *Paul Veronese*. haut de 5. pieds 3. pouces, large de 6. pieds 11. pouces.

121. Susanne avec les deux Vieillards, grandeur naturelle, tableau rempli de passions, par *Jean van Noort*, de l'école de *Rembrant*. haut de 3. pieds 11. pouces, large de 3. pieds 3. pouces.

Tous ces Tableaux, sans en excepter un seul, sont Originaux & aussi bien conservez, que s'ils sortoient de la main du Peintre. Comme il y en a dont les Maîtres sont inconnus en France, on a crû faire plaisir aux Curieux de rapporter dans ce Catalogue tout ce qu'on a pû trouver au sujet de ces Maîtres dans les Vies des Peintres écrites en langues étrangères, en citant à chaque endroit l'Auteur dont on s'est servi.

On suivra dans la Vente l'ordre du Catalogue.

Lû & approuvé ce 5. Avril. CREBILLON.

Vû l'Approbation. Permis d'imprimer ce 5. Avril 1747. MARVILLE.

De l'Imprimerie de MONTALANT.

www.ingramcontent.com/pod-product-compliance
Lightning Source LLC
Chambersburg PA
CBHW050027230526
45470CB00003B/1169